宝島南風

陳義仁漫畫 5

【序1】

平民的漫畫，粗獷的創造性

　　現在的台灣，我能享受這樣的一個下午，實在很奢侈。

　　坐在逆轉本部裡，四周掛著鄭自才先生的畫作，音響播著濁水溪公社的新專輯「藍寶石」，在這「台」到炸掉的氣氛中，閱讀著陳義仁牧師的漫畫，不時竊笑、傻笑、狂笑。

　　平常三不五時會在報紙上看到陳牧師的四格政治諷刺漫畫，這次能夠一口氣看完一整本將近兩百篇，更深深感受到其作品的精髓。

　　「扛去種」、「画虎画蘭」、「現吃現好勢」、「隨來隨轉去」、「夭壽骨」、「不死鬼」…etc，豐富的台灣口語充滿了整本漫畫，內容簡樸、詼諧，沒有沉重複雜的政治論述，道理自在生活之中，這就是最令人感動的地方。台灣人的創作者常常有一個特質，可以說是粗獷的創造性；前衛音樂團體濁水溪公社如此，陳牧師的漫畫也是這樣。他們不像學院派，或是追逐市場的名人，眉眉角角、深奧的道理講歸堆，說是細緻有深度也可，但要講到感動的力量，其實還差了一大氣。

　　雖是本政治漫畫，我覺得其精義更代表著一種台灣的平民漫畫，有一種淡淡的甜味，還有一種台灣人的氣。

Freddy 閃靈樂團主唱

樸實的戰鬥力

立法委員　**林淑芬**

　　從90年代出版《我m̄是罪人》開始，我就是陳義仁牧師的粉絲。2005年大年初三晚上，朋友吳音寧臨時起意撥一通電話給陳牧師，請他隔天幫忙我證婚。「伊敢是第1擺結婚，若再婚者……？」電話那端一頭霧水的陳牧師，及隔天匆忙搭飛機南下會合的準新郎到齊後，我就在屏東高樹教會南管音樂伴奏聲中、在陳牧師宣讀〈哥林多前書〉第13章的見證下，完成婚禮。這是我第一次看到陳義仁牧師，伊人眞樸實，眞有內涵，嘛眞公義心。這次，承蒙他不嫌棄政治人物，請我寫序，讓身爲粉絲的我，尤感殊榮。

　　從陳牧師的漫畫及偶爾接到他的電話中，感受到他的心情跟很多台灣人的心情一樣。2000年開始，國家認同的差異、社會的對立、仇恨、族群主義等，深深侵蝕每個人的心靈，焦慮不安是共通的症候群，即使身爲立法委員的我，也會感到無所適從。然而牧師藉由漫畫來釐清社會上的是非、眞理，拿畫筆做運動，這份社會實踐力，相信是難能可貴的熱情支撐出來的。

　　陳牧師的漫畫作品中，主角大多是鄉下人，從生活中發展出來的對話，可以看出台灣人對政治的熱衷，政治化的語言一覽無遺。他用精準又幽默的台語，清楚的呈現這塊土地上的各種荒謬、衝突，以及台灣人的樸實可愛。他說出了許多台灣人的聲音，譬如，有一則漫畫說到，「泛藍者若受到批評，就指責別人是撕裂族群，這

不只是拍人喊救人，其背後隱藏的最大政治目的，其實是假裝他們跟我們是同一國」。的確，泛藍政治人物很多人骨子裡其實是認同中國的，只是為了選舉，假裝「燒成灰還是台灣人」。尤有甚者，如最近新聞局駐加拿大人員郭冠英之流，以范蘭欽（「泛藍軍」、「泛藍親」）之名，發表「高級外省人」、「台灣是鬼島」、「台灣人是台巴子」、「要中國接管台灣後要大力整肅異己、肅反鎮反；消滅台灣」等言論，而最嚴重的是，幕後的「范蘭欽們」，就是現在的統治階級本身，其心可議，台灣人啊，怎麼不生氣呢？難怪現在統治階級看不起台灣人，連行政院長也說，「挺一挺，過兩天就好了」。

還有一則漫畫，充分精準的描述台灣國內分裂的兩種人，一邊是假裝成台灣人，來歧視台灣，將台灣人民為生活打拼的裝扮（不像高級外省人的西裝、名牌鞋）拿出來嘲諷，裝得很sông，草鞋、藍白拖、褲腳高低傍的「土台客」形象被歧視，還被選舉拿來消費，騙人民、騙自己說是要重返聯合國。一邊則是為了加入聯合國，穿著整齊，表示認真與敬重，而這才是真正的台灣人。

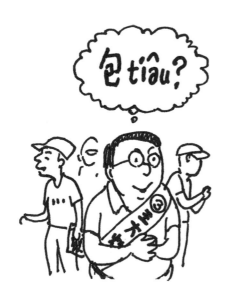

陳牧師的漫畫中，嘛有對地方政治文化的觀察，譬如，候選人聽到包尿布「包 *tiâu*」、「包

tiâu」的諧音，也令候選人自信起來。眞是畫到台灣人的心坎裡了，心中讚嘆，「沒錯！這就是台灣人！」陳牧師對台語的掌握精準，對台灣政治的觀察犀利，讀來令人不禁會心一笑，又譬如，有個對話是這樣的，「馬英九很有文化水準，會寫、會繪……，伊攏繪啥？畫山畫水、畫虎畫蘭、畫大餅」；唉呀，現在的台灣人，也只能在這四格漫畫中，消解心內的鬱悶了。

陳義仁牧師是我的偶像，他的漫畫跟他的人、他的信仰跟他的

生活實踐是一致的，他願意在鄉下奉獻付出，服務人民，更是不容易！用四格漫畫來熱愛鄉土，肯定這群人的生活，用土地上尚親的母語來幽默政治、幽默大家！樸實的作者，有樸實的圖，用樸實的四格漫畫，但樸實當中呈現的犀利是具戰鬥性，是為公平公義發聲，這是牧師的使命，更是台灣人的責任！也請大家一起為台灣來努力，加油！

本書常用字音義對照表

恁 / lín / 你們，你的
個 / in / 他們
咱 / lán / 我們（包括你在內）
阮 / goán / 我們（不包括你在內）
家己 /ka-kī / 自己
此碼 / chit má / 現在
此個 / chit ê / 這個
彼個 / hit ê / 那個
chiah ê / 這些
hiah ê / 那些
癒 / mài / 不要
欲 / beh / 要
唔 / m̄ / 不
唔通，唔好 / m̄-thang, m̄-hó / 不應當，不好
閣 / koh / 又
teh / 在
互 / hō͘ / 使，給
卡 / khah / 比較

仝 / kâng / 同，一樣
共 / kāng / 同，一樣
佇 / tī / 在
及 / kap / 和，與
攏 / lóng / 都，全部
猶 / iáu / 仍然
叨 / tó / 哪？
著 / tio̍h / 必須，應當，對（正確）
按怎 / án-chóaⁿ / 怎樣
媠 / súi / 美
親像 / chhin-chhiūⁿ / 很像
會當，會使 / ē-tàng, ē-sái / 可以
癒 / bōe / 不
癒當，癒使 / bōe-tàng, bōe-sái / 不可以
啥物 / siáⁿ-mih / 什麼
mā / 也
chiah / 這麼
hiah / 那麼

目次

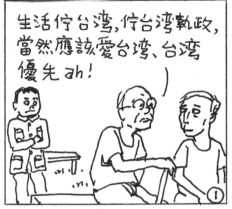

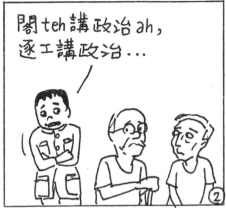

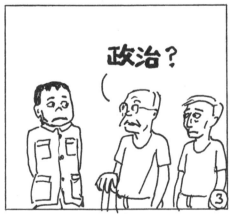

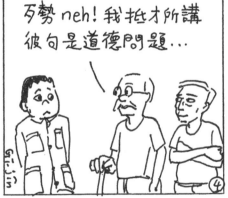

②逐工〔每天〕　④抵才tú-chiah〔剛才〕

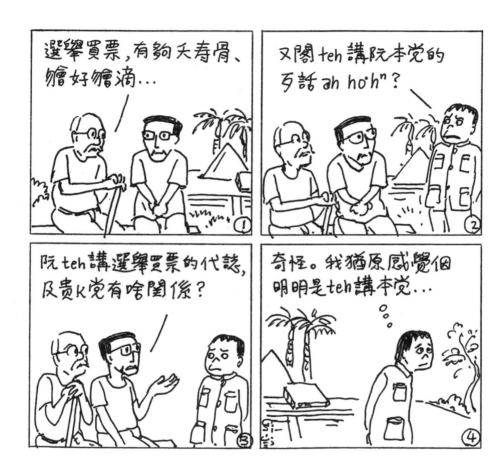

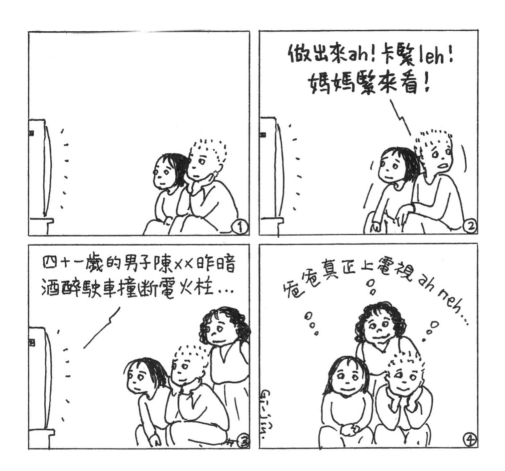

② 做〔放映〕

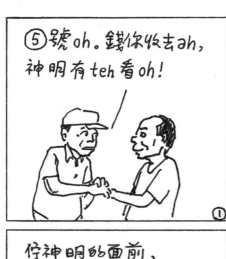

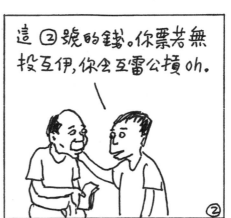

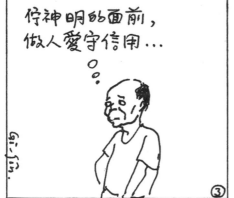

①嬌súi〔美〕　③Chhap伊〔管他〕

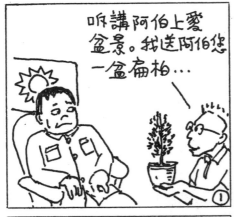

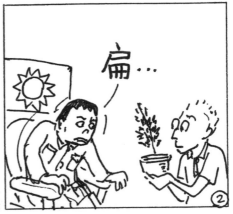

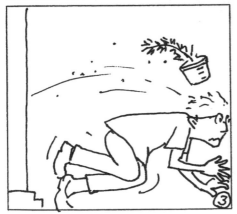

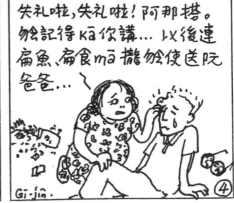

*2000年陳水扁當選總統了後，藍營的病態恨扁。

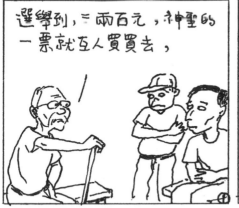

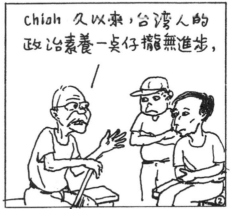

② chiah-久〔長久〕　④ 此碼〔現在〕

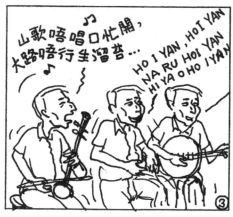

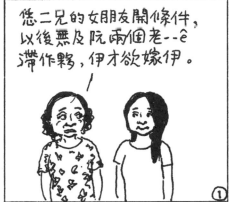

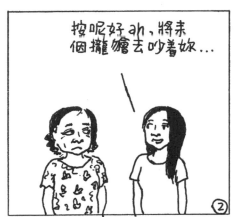

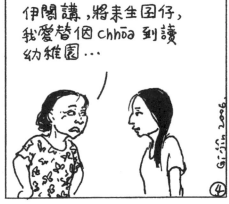

① 滯作夥〔仕一起〕　④ chhōa〔帶〕

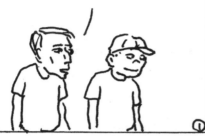
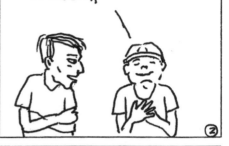
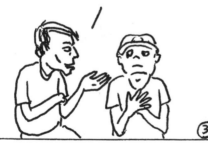
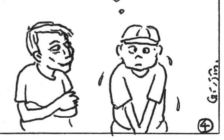

③ 知影〔知道〕　④ chiah〔這麼〕

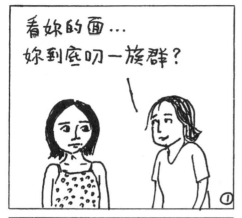

看妳的面⋯
妳到底叨一族群？

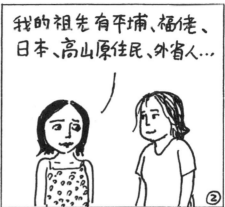

我的祖先有平埔、福佬、
日本、高山原住民、外省人⋯

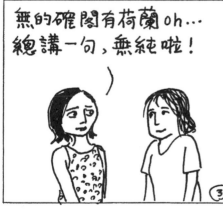

無的確閣有荷蘭 oh⋯
總講一句，無純啦！

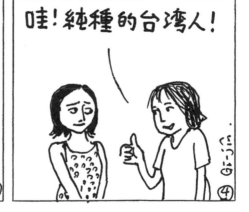

哇！純種的台灣人！

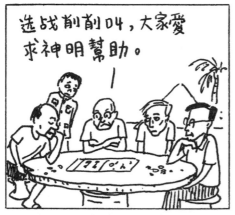

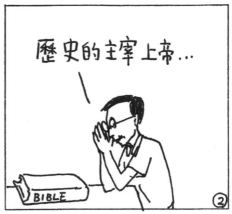

① 削削叫 （嚇嚇叫）

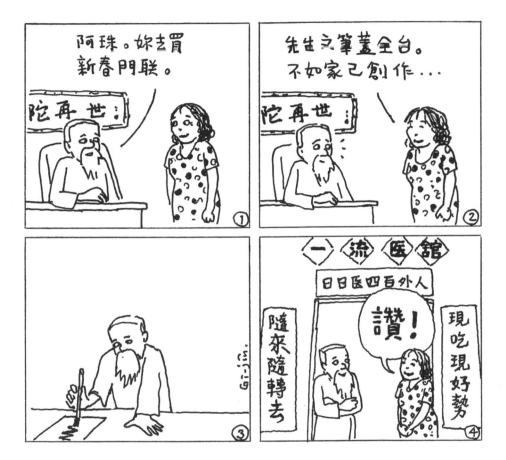

＊「好勢」「轉（tńg）去」都是「死」的諱稱。「四」與「死」諧音。

溪仔。你咱雖然政治立場無仝，但是最近我發現你早前講過一句話真有理…①

你講台灣社會真亂，貴党若選贏，社会才会安定。講kah 対対対。②

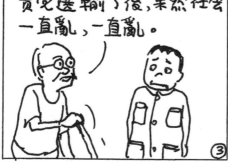

二〇〇四年總統大選，貴党選輸了後，果然社会一直亂，一直亂。③

他媽的！④

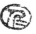

④ 他媽的（㑩娘leh）

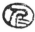

②拍〔打鬥〕

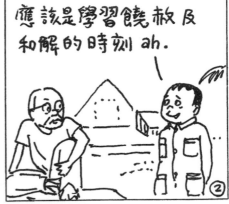

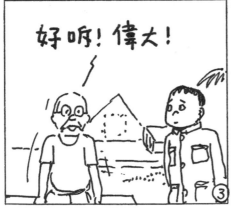

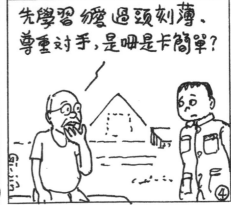

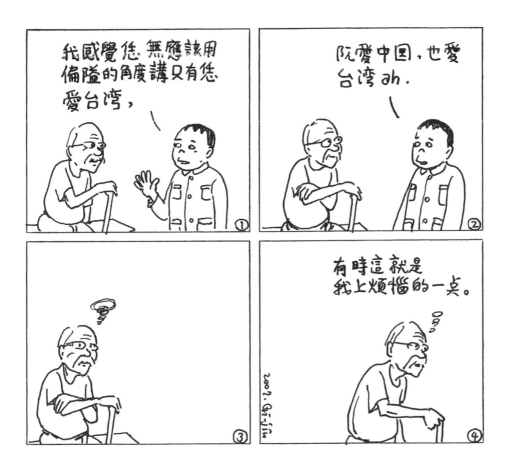

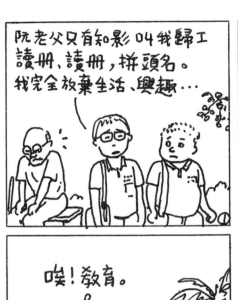

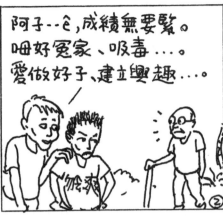

①知影〔知道〕 歸工〔整天〕　②冤家〔吵架〕

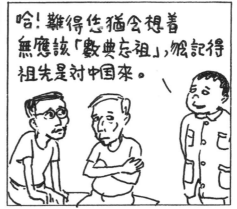

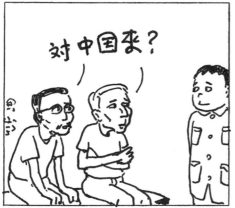

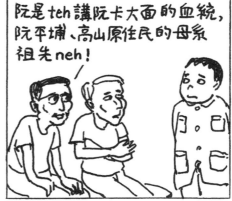

④ 卡大面〔較人成分〕

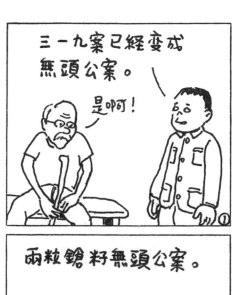

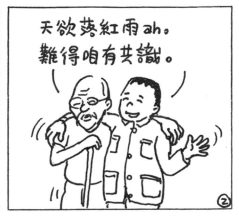

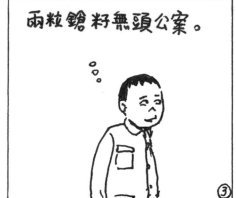

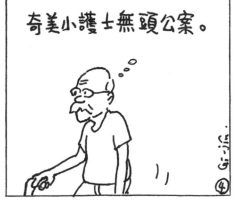

＊2004年3月20日總統大選前一工，綠營正副總統候選人被開鎗。兩人攏驚險輕傷，
　送去奇美病院治療。媒體人陳文茜講有奇美的小護士提供內幕消息互伊，指出這是
　綠營自導自演。但是到五年後的今仔日，無人知影小護士到底是叼一星球的人。

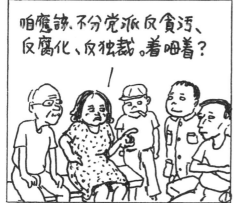

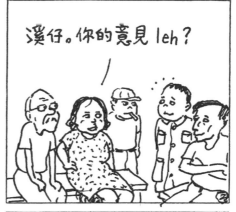

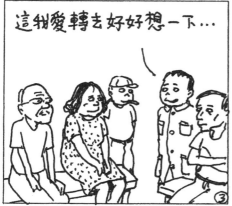

① 着嗚着ㄚ〔對不對？〕　③ 轉去〔回去〕

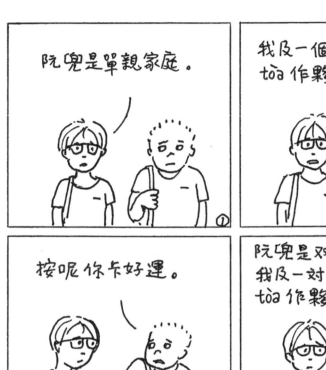

① 阮兜是單親家庭。

② 我及一個傷腦筋的爸爸 tòa 作夥。

③ 按呢你卡好運。

④ 阮兜是双親家庭。我及一对頭疼的双親 tòa 作夥。

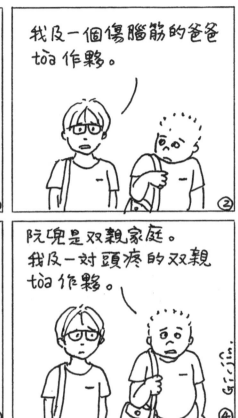

①④ 阮兜〔我家〕　②④ tòa作夥〔住一起〕

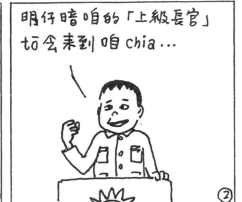

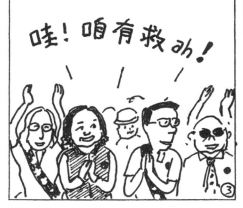

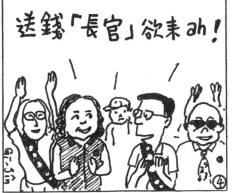

②④「」內為華語　② 明仔暗〔明晚〕　chia〔這裡〕

你看此個總統大選廣告。
台灣愛向前行。
台灣愛停止分裂。

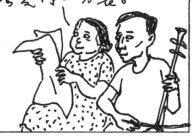

台灣愛解決真正的問題。
堅定的台灣。壯大台灣。
台灣。台灣。台灣...

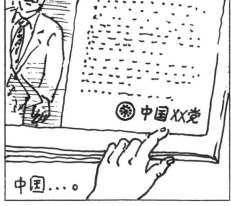

但是,你看廣告的
刊登者...。

Gi-jin

中国...。

中国XX党

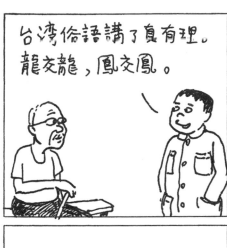

台灣俗語講了真有理。
龍交龍，鳳交鳳。

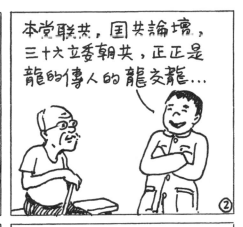

本党聯共，国共論壇，
三十大立委朝共，正正是
龍的傳人的龍交龍...

真有意思...

龍交龍，鳳交鳳；
損面桶，湊阿共。

④ 損面桶〔國民黨〕 湊tàu〔男女間偷來暗去〕

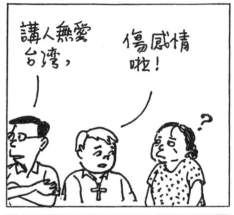

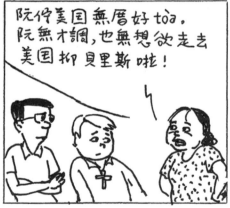

③ 號做〔叫做〕 唔-bat〔不懂〕 知影〔知道〕
④ tòa〔住〕 才調〔能力〕 走去〔跑去〕

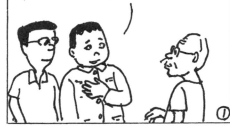

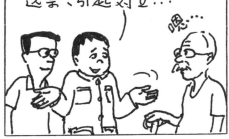

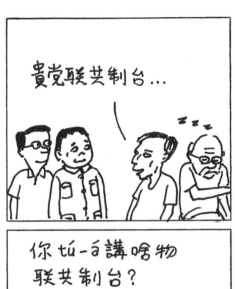

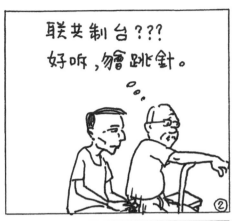

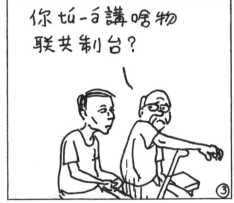

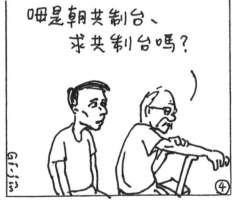

③ tú-á〔剛才〕

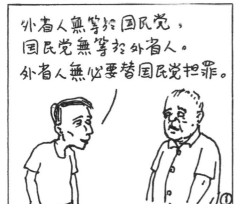

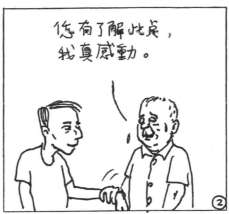

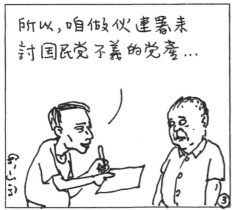

馬主席对阮夷講是神。
不管伊能力如何、有吃錢無，
抑是被判罪…阮挺到底。

「馬總統」是神，阮相信伊
永遠無錯誤。阮堅決
支持伊！按怎？

神？

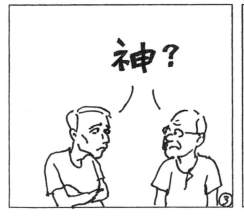

寧可选人卡好。人做了無好，
会當給伊制裁。若选着神，
就害了了 ah。

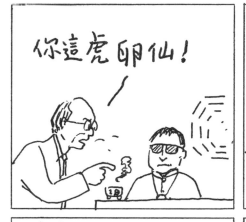

你這虎卵仙！

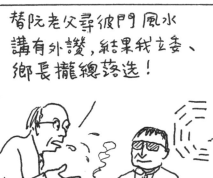

替阮老父尋彼門風水
講有外讚，結果我立委、
鄉長攏總落選！

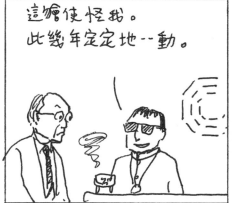

這嘛使怪我。
此幾年定定地--動。

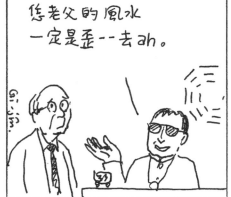

悠老父的風水
一定是歪--去ah。

①卵〔lān〕　②外讚〔多讚〕　③定定〔時常〕

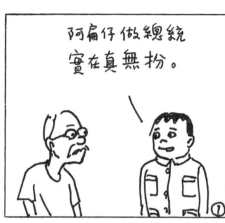

阿扁仔做總統
實在真無扮。

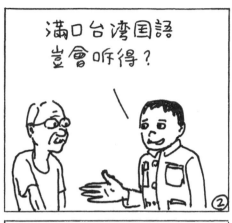

滿口台灣国語
豈會听得？

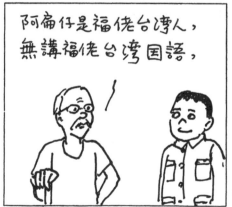

阿扁仔是福佬台灣人，
無講福佬台灣国語，

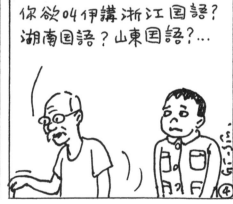

你欲叫伊講浙江国語？
湖南国語？山東国語？…

① 無扮bô-pān〔不像樣子〕

本人党主席講伊騎鐵馬
無穿內褲甘受盡批評。
影歌星無穿內褲愈紅。

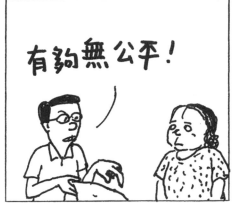

有夠無公平！

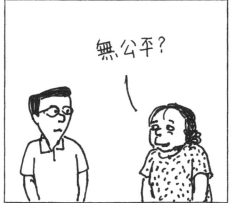

無公平？

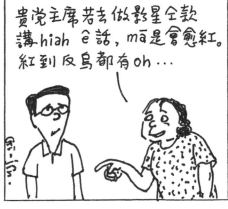

貴党主席若去做影星全款
講hiah ê話，mā是會愈紅。
紅到反烏都有 oh …

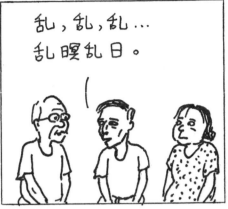

乱，乱，乱…
乱瞑乱日。

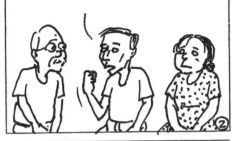

閣按呢落去，莫怪 人笑咱
台湾是民主的笑話。

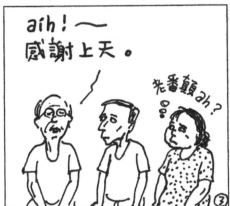

aih!～
感謝上天。

老番顛 ah?

佳哉咱毌是
無民主的笑話，
独裁的苦齣。

② 按呢落去〔這樣下去〕

恁長老教會最近欲紀念
30年前發表人權宣言主張
台灣成作新而獨立的國家。

①

30年前敢按呢主張，
實在有氣魄。

②

万勢。無外有氣魄…

③

若真正有氣魄，今年
應該是紀念50周年，
呣是30周年。

④

③ 無外有〔不怎麼有〕

無論按怎，30年前伶台湾公開發表宣言主張台独總是勇敢 ah。①

無勇敢。其實阮驚 kah 欲死…

發表，驚講此声穩死。若無 mā 互国民党関到頭毛生蝨母。③

無發表，驚將未互上帝摃 kah 脚川双傍腫。④

③驚講此聲〔害怕這下子〕
③④互〔被〕　④脚川〔屁股〕

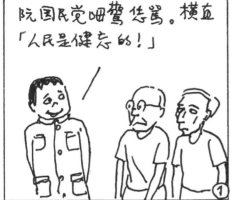

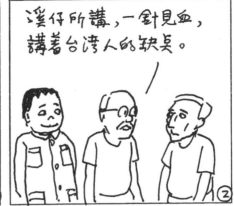

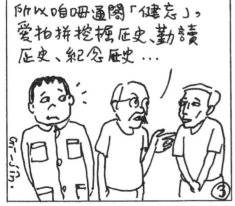

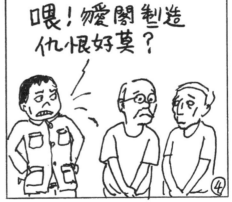

③ 呣通〔不該〕 拍拚phah-piàⁿ〔打拚〕

＊真濟應該中立的機關，親像「三一九真相調查委員會」、「國家通訊委員會」、「公投審議委員會」、「中央選舉委員會」…國民黨攏靠勢佇國會佔多數，強推各委員會的組成照政黨比例提名，一一違憲。國民黨的大黨鞭曾永權甚至開口大言：國民黨呣驚恁罵，橫直人民是健忘的。

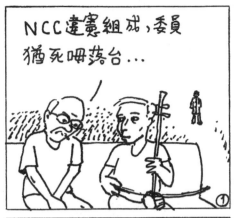

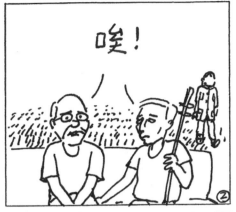

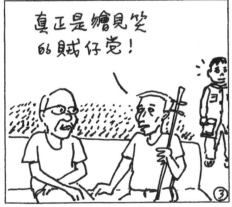

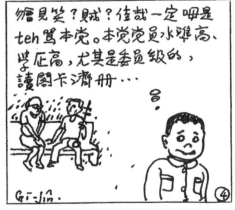

④ 讀閣卡濟冊〔讀很多書〕

① 幾工〔幾天〕 呣吃-phun〔不吃餿水〕

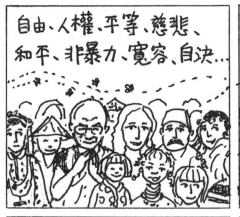

自由、人權、平等、慈悲、和平、非暴力、寬容、自決...

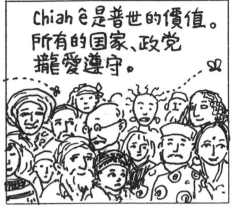

Chiah ê 是普世的價值。所有的國家、政党攏愛遵守。

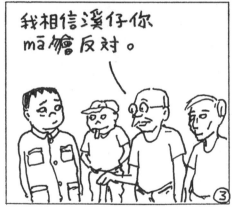

我相信溪仔你 mā 膾反対。

③

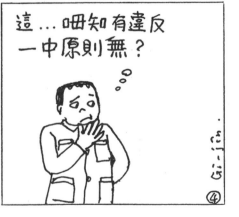

這...毋知有違反一中原則無？

④

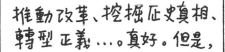

推動改革、挖掘歷史真相、
轉型正義....。真好。但是，①

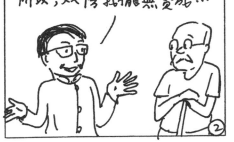

推動者敢講無帶仇恨？
無政治目的？無選舉炒作？
所以，双傍我攏無贊成...②

原來你是清流、聖人。③

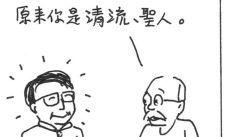

按呢，恁 chiah ê 清流、
聖人 有做什亥？
叫大家等死？④

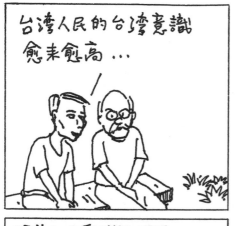

台灣人民的台灣意識
愈來愈高 ...

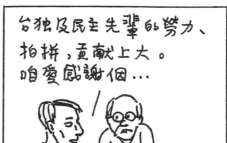

台獨及民主先輩的努力、
拍拼，貢獻上大。
咱愛感謝伊 ...

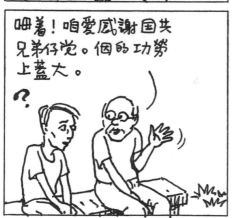

吼着！咱愛感謝國共
兄弟仔黨。伊的功勞
上蓋大。

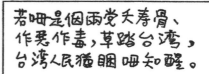

若吼是伊兩黨夭壽骨、
作惡作毒，草踏台灣，
台灣人民猶睏吼知醒。

2009. Gû-Jîn.

本党馬主席 考着欲及
南部 民眾博感情,最近
攏去南部 long stay...

「攏輸底」,到底是
啥碗糕?日本話?

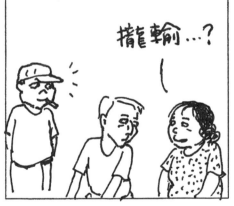

攏輸...?

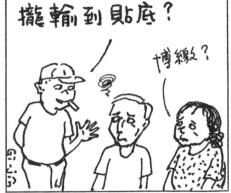

攏輸到貼底?

博繳?

泛藍違憲把持的 NCC
最近新設條例：

①

廣播、電視「不得煽動
族群仇恨…」

②

此声又開利便個自由心証
看色彩 開罰單ah。

③

NCC 此招真正是
惹動族群仇恨。

④

③ 此聲〔這下子〕

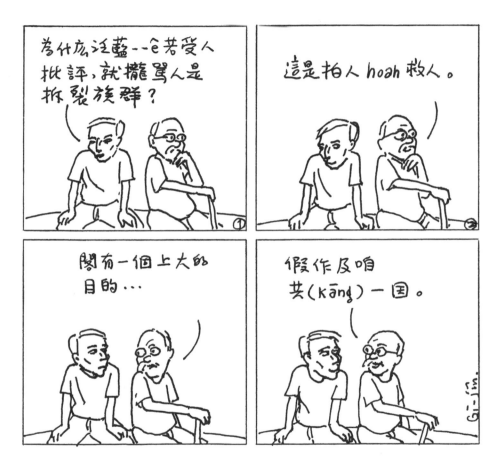

②拍人hoah救人〔打人喊救命〕　④共kāng〔同〕

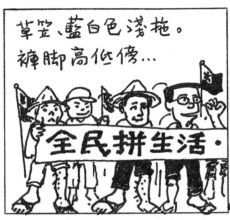

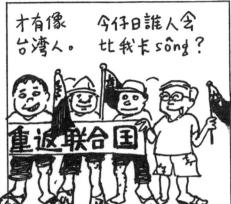

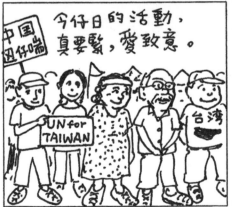

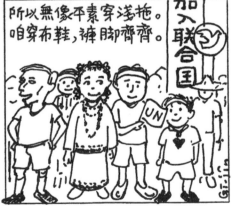

①④淺拖〔拖鞋〕　②sông〔俗〕

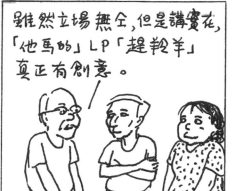

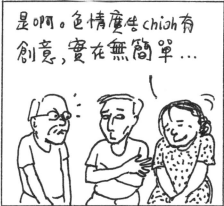

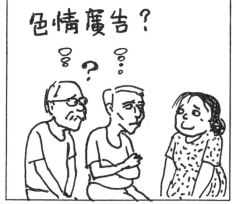

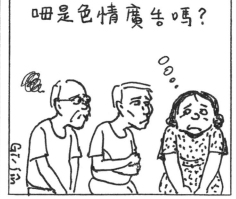

＊2008年總統大選，馬英九的文宣口號充滿性的暗示。

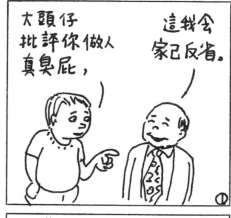

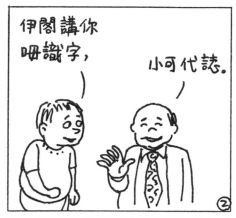

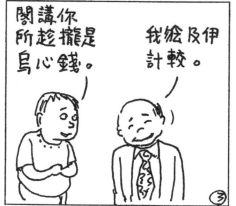

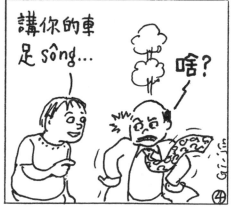

③ 趁thàn〔賺〕　④ sông〔俗氣〕

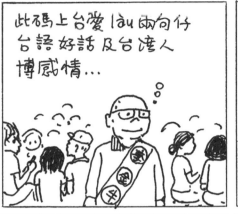

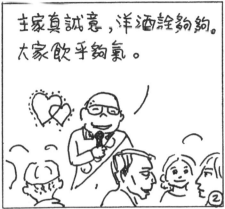

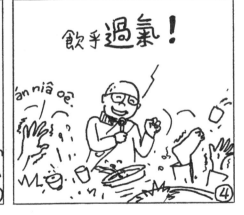

② 詮 chhoân〔準備〕　④ 過氣 kòe-khùi〔往生〕

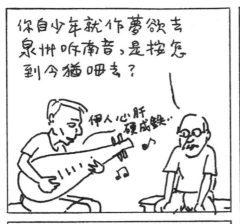

你自少年就作夢欲去泉州听南音,是按怎到今猶咧去?

伊人心肝硬成鐵··

有骨氣的中華民国国民,等三民主義統一中国了後我才欲去。

燕烏白詼(khoe)ah啦!K党之十年來只有單一味拼經濟,實行一民主義,

欲等到有三民主義···你閣等兩世人,犯勢有可能?夢固作。

③詼〔消遣(人家)〕　④犯勢〔說不定〕

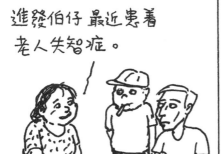

進發伯仔 最近患著
老人失智症。

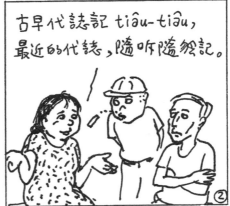

古早代誌記 tiâu-tiâu,
最近的代誌,隨听隨然記。

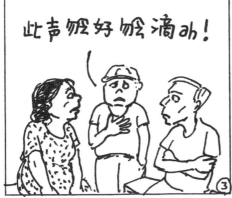

此声嘛好嘛滴呀!

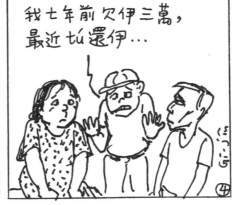

我七年前欠伊三萬,
最近tú還伊...

②tiâu-tiâu〔牢牢〕　③嘛好嘛滴〔糟透了〕　④tú〔剛剛〕

④ 作伙拍拼〔一起打拼〕

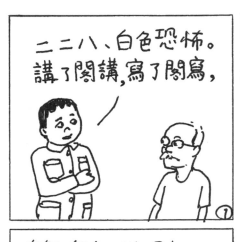

二二八、白色恐怖。
講了閣講,寫了閣寫,

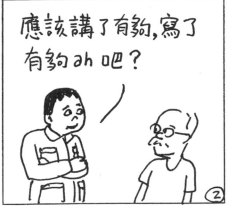

應該講了有夠,寫了
有夠ah吧?

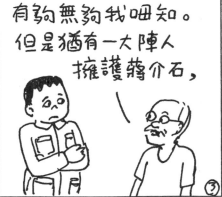

有夠無夠我呣知。
但是猶有一大陣人
擁護蔣介石,

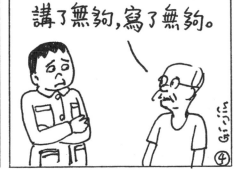

我就知影,明明是
講了無夠,寫了無夠。

馬主席kā原住民講「我把你當人看…要好好把你教育」，絶対呣是彫工欲侮辱人啦！①

Oh！多謝你做人chiah有理解…②

但是，呣是彫工--ê，我才卡煩惱。③

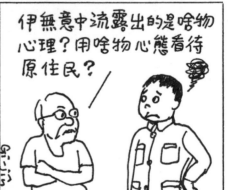

伊無意中流露出的是啥物心理？用啥物心態看待原住民？④

①③彫工〔故意〕

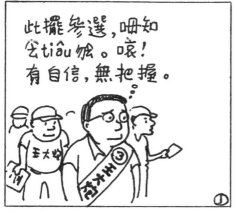

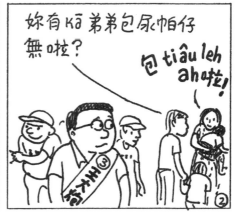

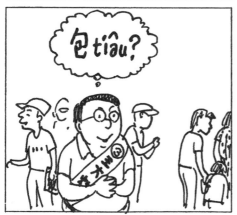

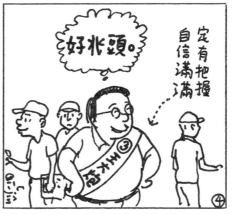

①此擺〔此次〕　②尿帕仔〔尿布〕
①②③ tiâu（選上、包住）

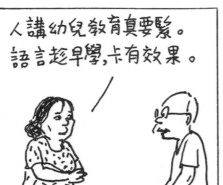

人講幼兒教育真要緊。
語言趁早學，卡有效果。

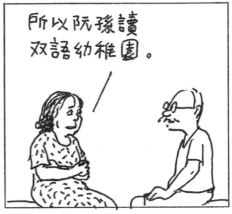

所以阮孫讀
双語幼稚園。

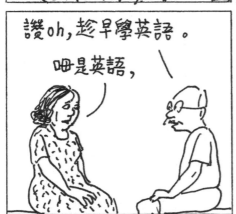

讚oh，趁早學英語。

咁是英語，

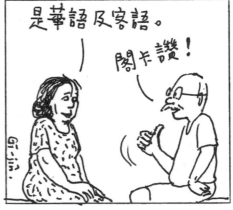

是華語及客語。

閣卡讚！

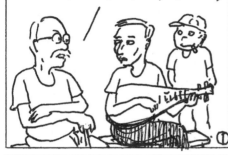

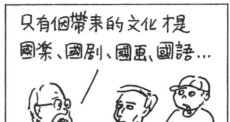

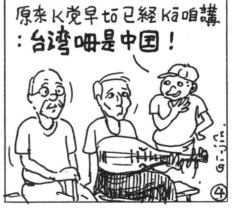

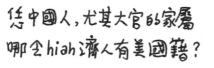

① hiah濟〔那麼多〕

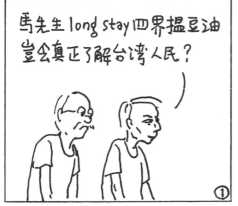

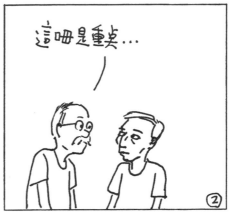

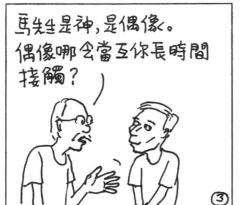

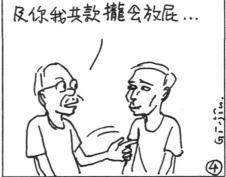

① 四界搵豆油〔到處蜻蜓點水〕

③ 哪會當〔豈可以〕　④ 唔抵好〔搞不好〕

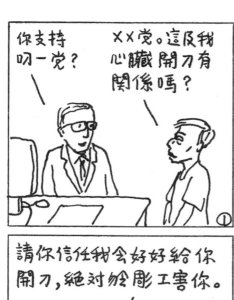

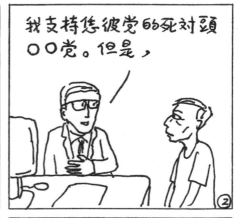

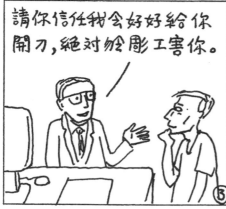

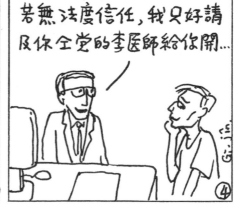

③彫工〔故意〕

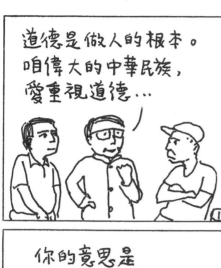

道德是做人的根本。
咱偉大的中華民族，
愛重視道德…

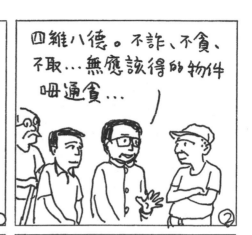

四維八德。不詐、不貪、
不取…無應該得的物件
毋通貪…

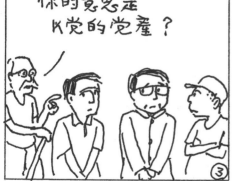

你的意思是
K黨的黨產？

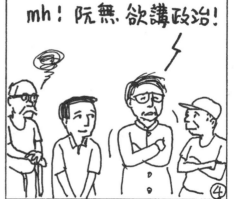

mh！阮無欲講政治！

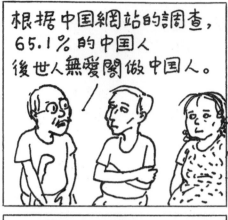

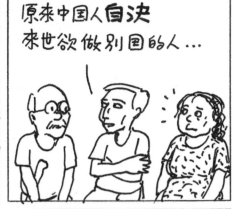

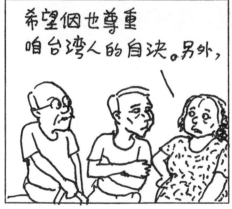

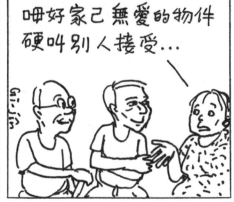

*① 根據2006年，中國網易文化網站的調查…。

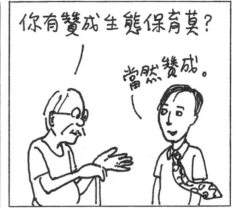

① 哪着〔何需〕

阿扁仔兩任總統，上大的貢獻，可能是道德⋯

有hiah偉大？

(大)

阿扁仔相關的人犯錯，全国半數以上的人道德感大大提昇：四維八德、对国家忠誠、清廉、品格課程⋯

(便)

直到馬的 不斷犯錯，道德要求攏變作無影無跡。

(道)

考着阿扁仔，道德是黃金。考着馬的，道德是狗屎。

(德)

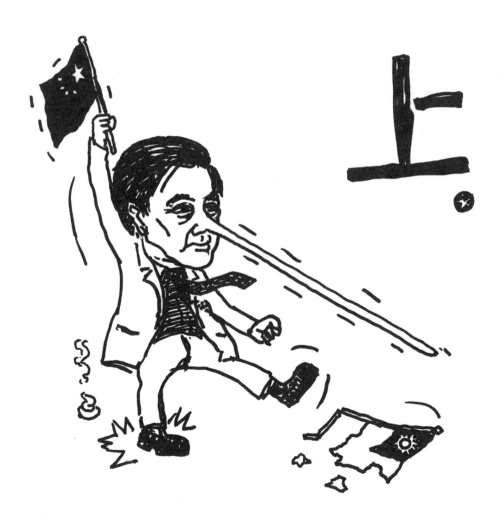

520 了後，馬上，台湾大改変。

上大的改変是，大部分的媒体，膽閣烏心対政府及總統…

按呢 mā 值得安慰… 烏心媒体変白心媒体？

No!

変「噁心」媒体。

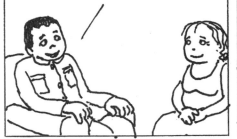

2008大選結果,証明人民肯定本党所主張:經濟第一。

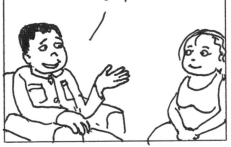

經濟拼乎好,才來拼自由、民主、尊嚴...

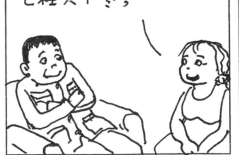

爸爸。咱本党拼經濟已經六十冬,

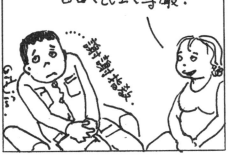

甚麼時陣欲拼自由、民主、尊嚴?

.....謝謝指敎.

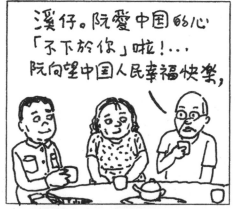

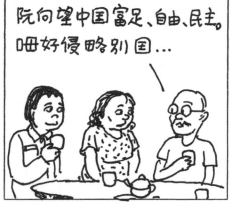

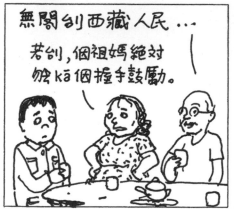

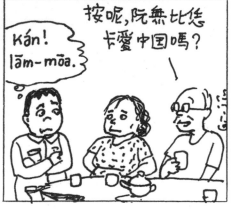

①②向望〔盼望〕　③剖〔殺〕

＊不計共產黨的侵略、暴政，國民黨跑去拜共、握手了。

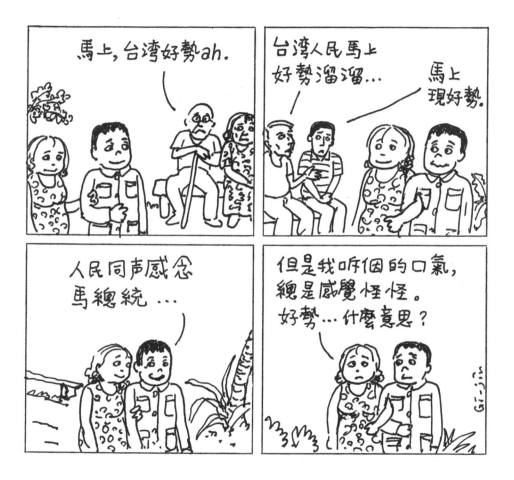

①②④好勢〔好、妥當／死翹翹〕（一語雙關）

*2008年總統大選，馬英九團隊上響亮的口號：「馬上好」。加上一大堆「打瑪膠鋪
　到怹厝眠床脚」式的政見。

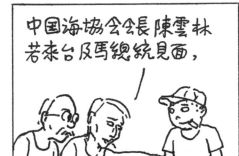

中国海協会会長陳雲林
若來台及馬總統見面，

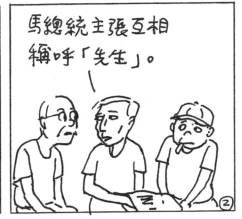

馬總統主張互相
稱呼「先生」。

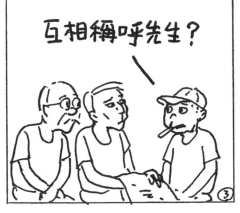

互相稱呼先生？

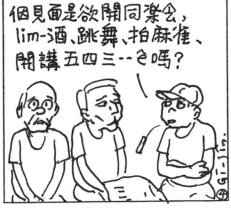

個見面是欲開同樂会，
lim-酒、跳舞、拍麻雀、
開講五四三--ㄜ嗎？

④麻雀〔麻將〕

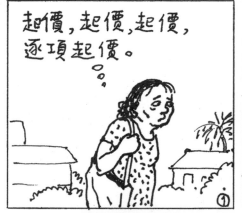

① 起價，起價，起價，逐項起價。

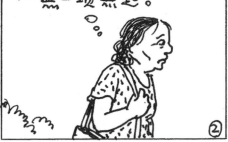

② 油起價，牛奶粉起價，衛生紙起價，肥料起價，…無一項無起。

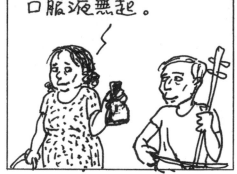

佳哉。你上愛的上蓋勇口服液無起。

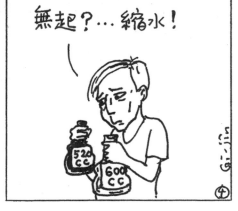

④ 無起？…縮水！

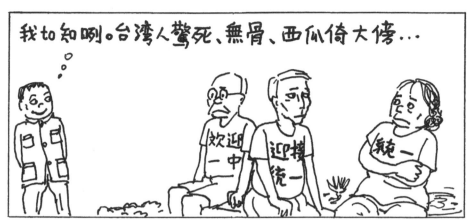

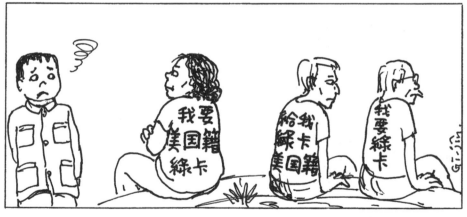

＊馬英九的家族，差不多攏有綠卡、美國籍。

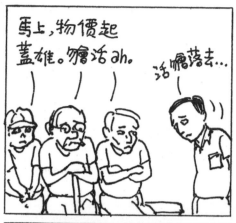

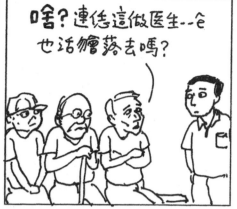

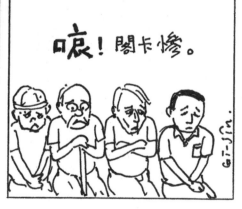

① 物價起蓋雄〔物價漲得兇〕

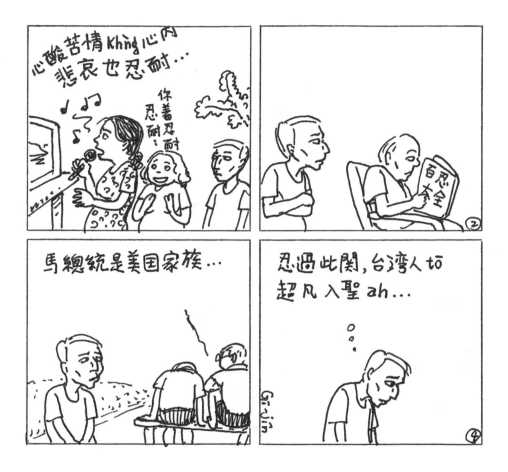

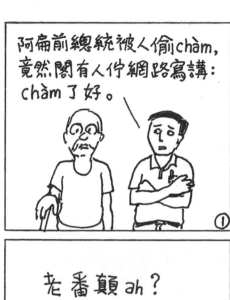

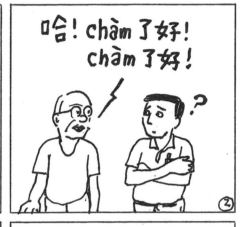

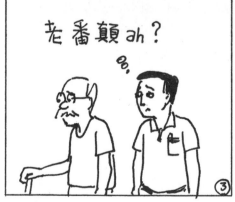

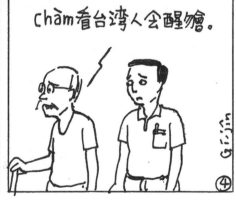

① ② ④ chàm〔踹〕

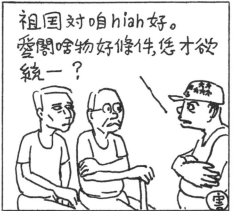

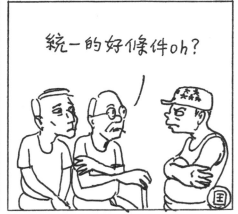

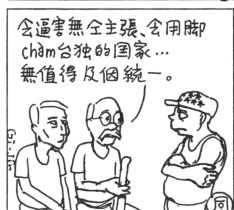

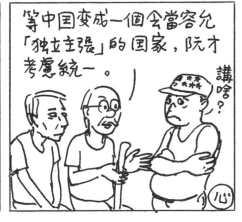

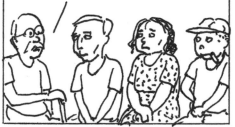

一向独裁、压迫人民的
国共兩党，联手压制台湾，
叫做联共制台。

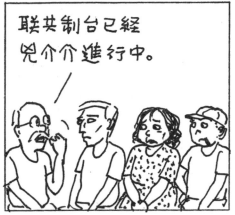

联共制台已经
兒介介進行中。

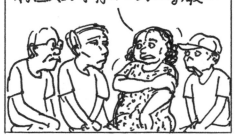

按呢咱台湾mā應該联合中国
人民，反制此兩個夭寿骨党，
兩国人民才有自由民主尊嚴…

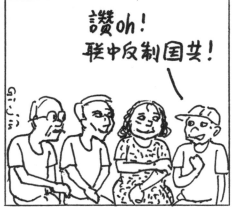

讚oh！
联中反制国共！

受媒体長期 kô-kô纏，前總統的查某子一再佇媒体面前大細声嚷。

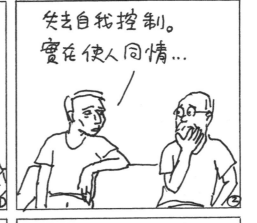

失去自我控制。實在使人同情...

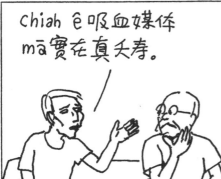

chiah ê 吸血媒体 mā 實在真夭壽。

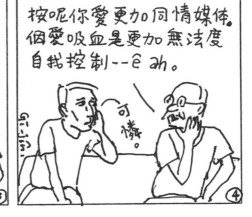

按呢你愛更加同情媒体。個愛吸血是更加無法度自我控制--ê mh。

可憐。

① kô-kô纏〔胡纏瞎纏〕

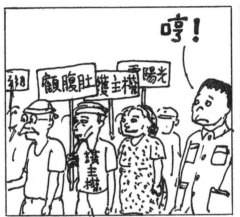

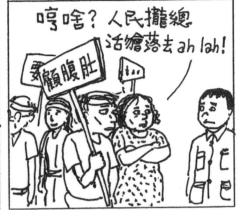

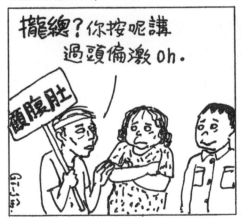

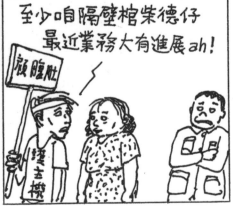

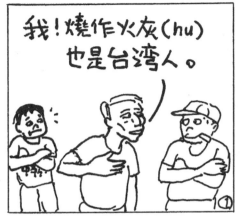

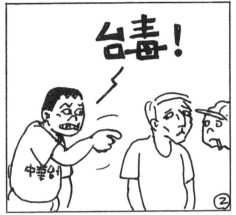

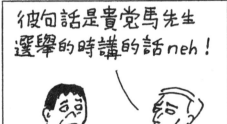

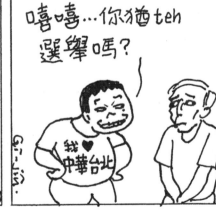

④ 猶teh〔還在〕

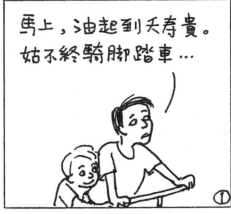

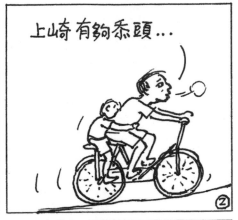

① 姑不終〔不得已〕　②上崎chiūⁿ-kiā〔爬坡〕 忝頭thiám-thâu〔勞累〕

外交休兵，國防休戰，
主權休息，経濟休業。
台湾命休。……真正是，

$\underline{1}6\underline{1}$ $\underline{1}\underline{6}$ $\underline{1}\underline{6}$ $212-$
台湾 前途 （是）暗昏昏，
21 $\underline{2}\underline{2}$ $\underline{6}515-$
懶屍 政府 （佇）路边睏。

$\underline{6}\underline{1}$ $\underline{1}2\cdot\underline{1}$ $\underline{2}\underline{1}$ $\underline{2}\underline{1}5-$
頭 昏昏，朦 頓頓，
2 $\underline{2}\underline{1}\underline{6}2$ $\underline{2}\underline{1}$ $\underline{6}1-$
趴 倒 路边失 神魂。

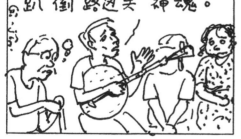

嗐！路傍政府？

反攻国共，
解救人民

今仔日遊鹿港...

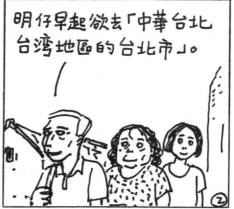

明仔早起欲去「中華台北
台灣地區的台北市」。

去到台北,呣好穿綠色的衫,
上好講「國語」,千萬
嬒講独立...

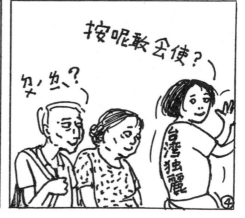

按呢敢會使?

夂丶ㄌ?

台灣独麗

④ 敢會使?〔可以嗎?〕

咱台灣已經是民主国家，任何人攏会當做總統、副總統…

任何人？

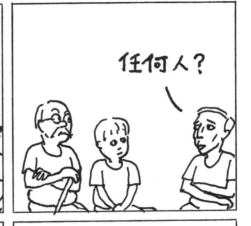

你講了有影。任何人：散赤囝仔、貪財--ê、女性、白賊七加兩級--ê、

美国家族、有綠卡--ê、爪耙仔、賣国者，甚至三代賣台--ê。真正是任何人…

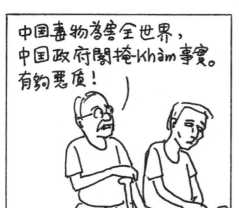

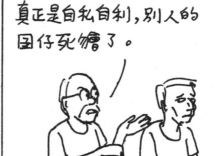

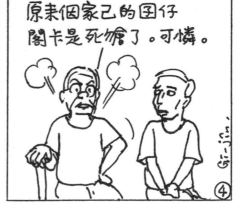

①③掩-khàm〔掩蓋〕

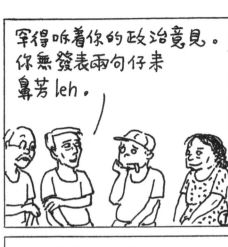

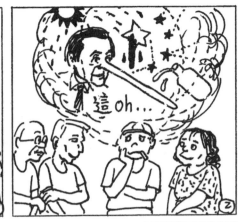

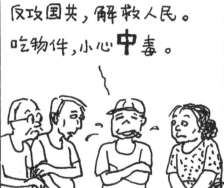

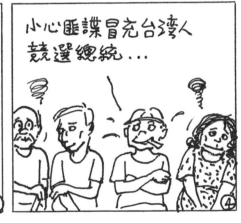

① 鼻芳〔phīⁿ-phang〕〔試一下滋味〕　③中〔tiong〕

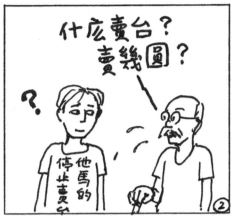

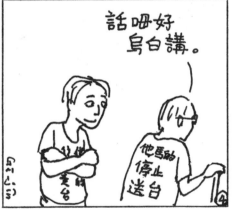

③ 大扮大扮〔大大方方〕

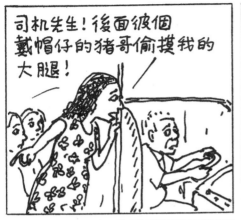

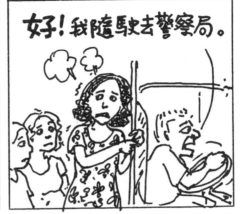

安啦！馬總統会簽訂兩岸和平協定。①

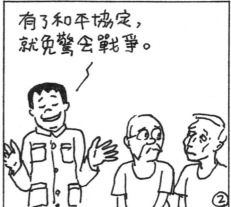

有了和平協定，就免驚会戰爭。②

哈！咱及其他所有國家和平相處，是因為有簽和平協定嗎？③

就是此種愛簽和平協定的國家，我才上蓋驚oh...④

④上蓋驚〔最害怕〕

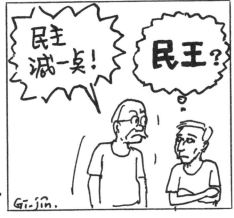

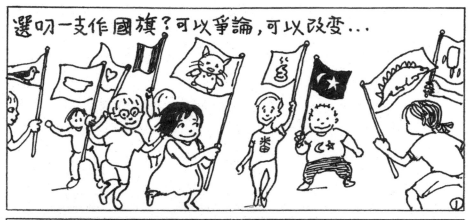

選叨一支作國旗？可以爭論，可以改變...

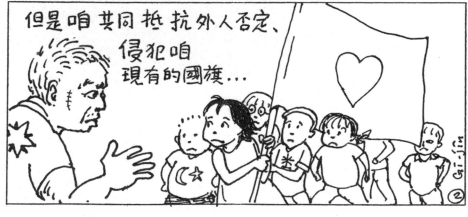

但是咱共同抵抗外人否定、
　　侵犯咱
　　　現有的國旗...

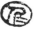

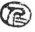

*① 2008年11月陳雲林來台所講的話。
*② 對證嚴法師所講的話。

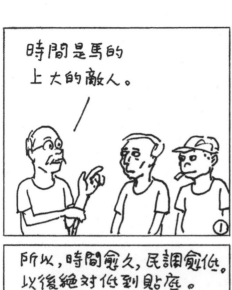

時間是馬的
上大的敵人。

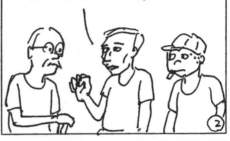

是啊！治國無能、蹧踏台灣、
司法不公專辦綠營。
大家攏看繪落去 ah。

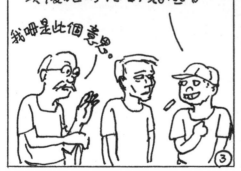

所以，時間愈久，民調愈低。
以後絕對低到貼底。

我呀是此個意思。

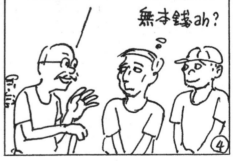

我是講，四年後，馬的天十幾歲
欲選總統已經年老色衰 ah。

無才錢 ah？

*馬的2008年競選總統，一大面靠着伊美貌的本錢，閣彫工三不五時講（甚至假造）
　一寡帶有性暗示的話。

懷念阿扁仔執政的時代，
百分之百自由，…
甚至会當自由提五星旗…

自由欣賞《黃河》《東方紅》
《白毛女》…公開唱《義勇軍
進行曲》…

哈！本党執政，咁是更加会當
自由提五星旗、自由欣賞
《黃河》《東方紅》《白毛女》…
公開唱《義勇軍進行曲》嗎？

我知。只不過禁止
播送《台湾之歌》。

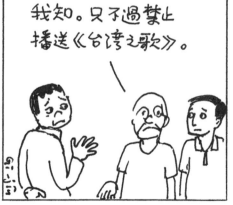

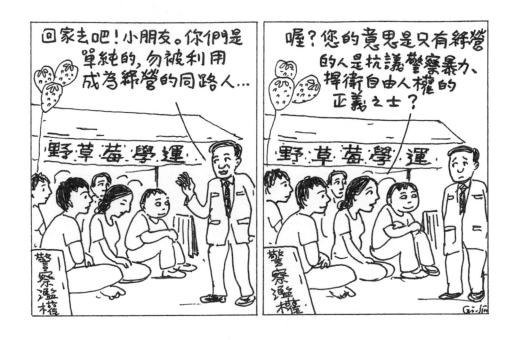

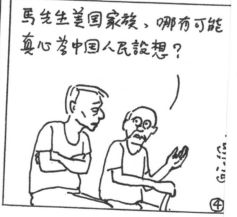
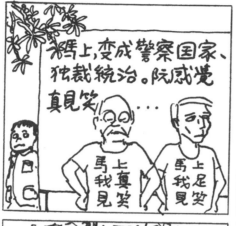
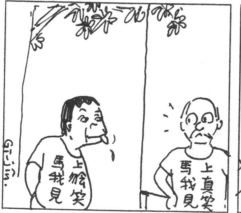
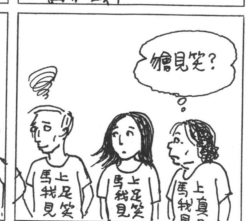

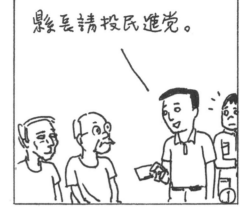
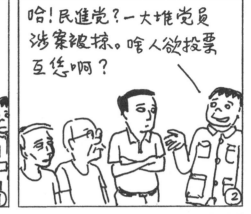
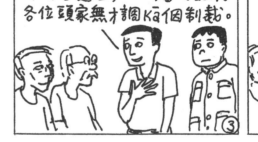
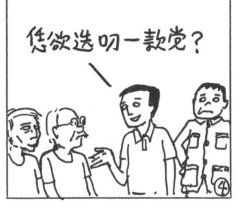

②脚川〔屁股〕　③無影〔非真〕

②③被掠〔被抓〕　③摃面桶〔國民黨〕溜-suan〔脫逃〕才調〔能力〕

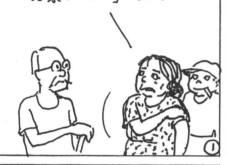
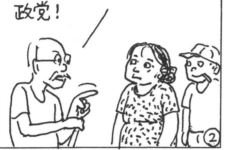
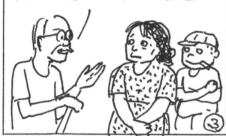
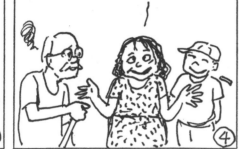

① chiáh薰〔抽煙〕

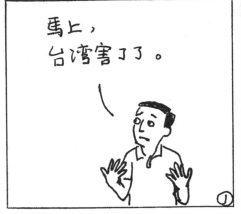

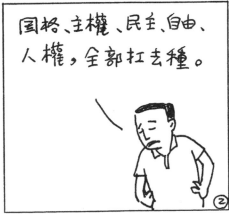

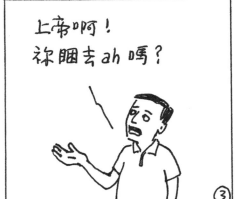

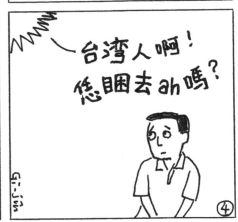

②扛去種〔埋葬〕

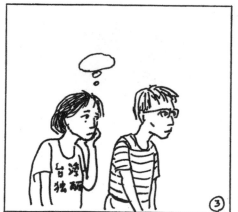

④ 會曉ē-hiáu〔能夠〕

此個政府,政治鬥爭全步數,
治國無半步。致使物資大起,
人民變散赤...

①

灵魂得救上要緊,
散赤、好額是小可仔代誌。

②

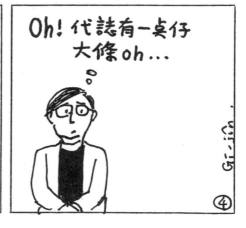

牧師,人民散赤,最近
獻金也大大減少neh.

③

Oh! 代誌有一桌仔
大條oh...

④

①②③散赤〔貧窮〕 ②好額〔富有〕　②④代誌〔事情〕

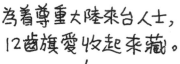

為着尊重大陸來台人士，12齒旗愛收起來藏。①

此碼兩岸愈來愈通，大陸人士來台滿四界，所有的12齒旗欲藏叨位死？②

拼命也璇使互國旗變作廢物……提來做衫穿好莫？
千万不可。按呢穿出去含刺激着大陸人士。③

按呢好莫？免驚啦！穿內底，無人會 liù 你的外褲落來看啦！④

②滿四界〔到處是〕　④liù〔脫〕

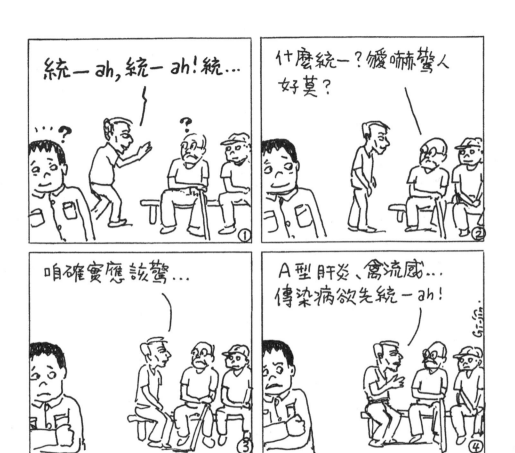

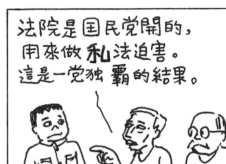

法院是国民党開的，
用來做**私**法迫害。
這是一党独霸的結果。

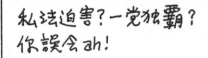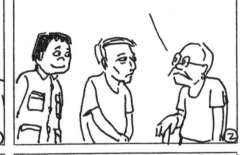

私法迫害？一党独霸？
你誤会 ah！

中華民国是兩党政治：国共
兩党政治。

其他的党
囝仔喈？

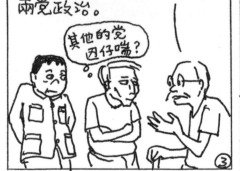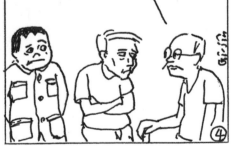

所以，法院嘛是国民党私人的，
是国共兩党開的…

①Chia〔這裡〕　③Khà〔打〕掠準〔以為〕　④隨時〔隨即、馬上〕

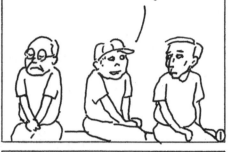

最近有人建議愛有
馬先生的渡假專區…

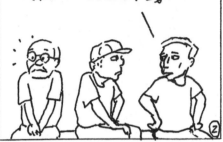

哼！一寡 phô仙，上愛
浪費人民的血汗錢…

這咁是 phô，mā 絵浪費。
馬先生休假対国家有益。

伊什厶攏緞做，
歇愈久、睏愈久，咱的
国家 tō 福氣啦！

②phô仙〔馬屁精〕　④歇…睏hioh-khùn〔休息、睡〕

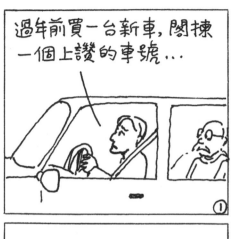

過年前買一台新車,閣揀
一個上讚的車號…①

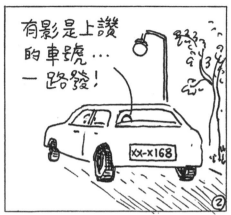

有影是上讚
的車號…
一路發!②

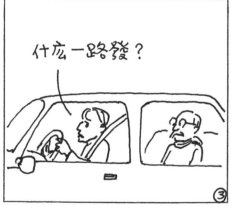

什庅一路發?③

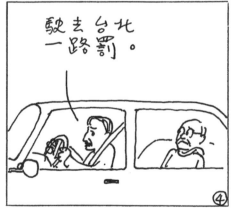

駛去台北
一路罰。④

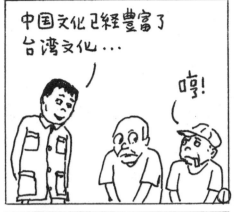
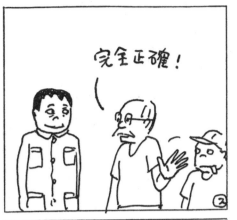
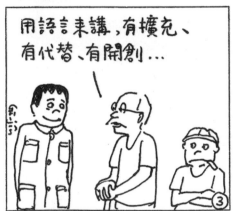
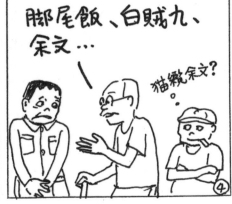

＊台北市議員王育誠假造影帶，講有自助餐業者對殯儀館收集喪禮腳尾飯去賣。
＊馬英九市長特別費公款私用，小科員余文做替死鬼。
＊馬英九市長時代的大政績貓纜發生大弊案，也是五職等主驗官做替死鬼。

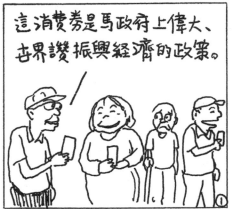

這消費券是馬政府上偉大、世界讚振興經濟的政策。

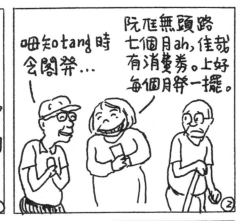

咁知o tang時会閣奖...

阮厝無頭路七個月ah，佳哉有消費券。上好每個月奖一擺。

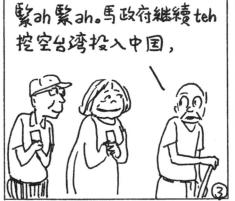

緊ah緊ah。馬政府繼續teh挖空台灣投入中国，

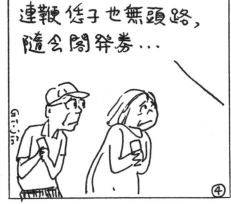

連鞭怎子也無頭路，隨会閣奖券...

②tang時〔何時〕尪〔丈夫〕頭路〔工作〕　③緊ah〔快了〕　④連鞭〔馬上〕

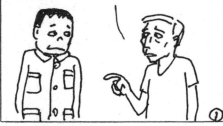

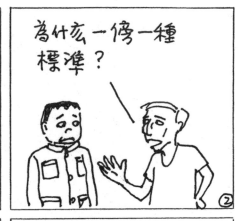

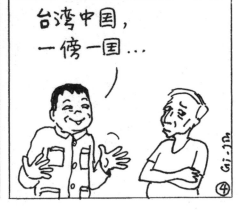

① 賄賂 pò͘-lō͘　②④ 一傍〔一邊〕

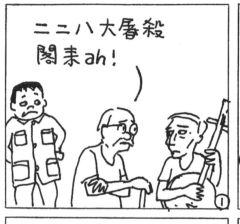

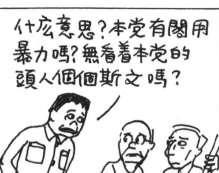

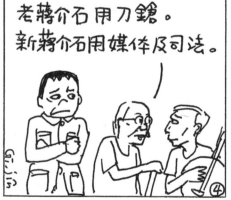

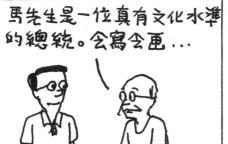

馬先生是一位真有文化水準的總統。会寫会畫⋯

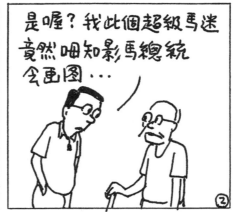

是喔？我此個超級馬迷竟然呣知影馬總統会畫圖⋯

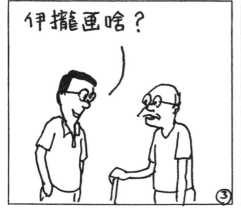

伊攏畫啥？

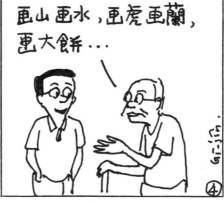

畫山畫水，畫虎畫蘭，畫大餅⋯

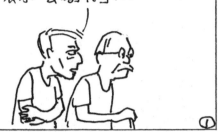

尹啟銘講，及中国簽「經濟合作架構協議」，ECFA，表示「會閣發」…

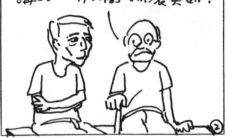

Oh。彼個滾笑股票會兩萬点，害股民土土土的經濟部長講的..伊又閣 teh 滾笑 ah？

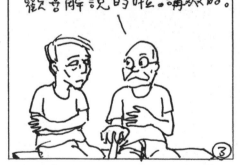

此種話，隨在人按怎歡喜解説的啦。講爽的。

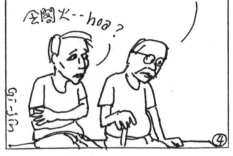

ECFA，會閣發？我卡听攏卡像「會閣 hoa」neh.

會閣火--hoa？

④ hoa（化）〔人死、火息皆曰hoa〕

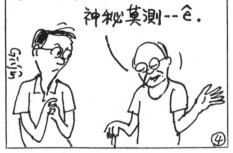

① 緣投〔英俊〕

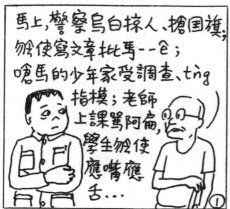

馬上，警察烏白掠人、搶国旗；
卟使寫文章批馬--ê；
唪馬的少年家受調查、tìng
指模；老師
上課罵阿扁,
學生卟使
應嘴應
舌…①

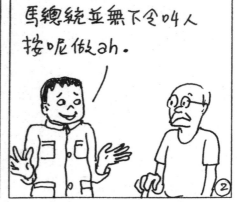

馬總統並無下令叫人
按呢做ah。②

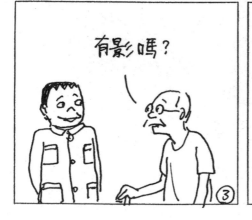

有影嗎？③

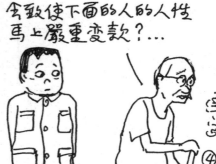

但是,是啥物款的人執政
會致使下面的人的人性
馬上嚴重變款？…④

④ 變款〔扭曲〕

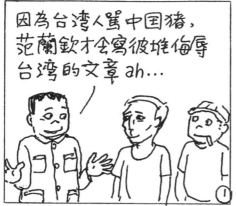

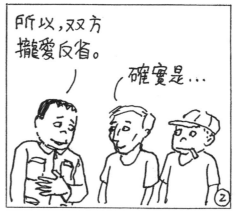

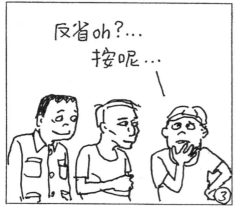

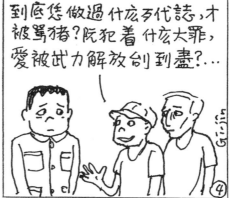

＊范蘭欽寫講，對台灣「只有武力解放…一定要鎮反肅反很多年…徹底根除癌細胞」

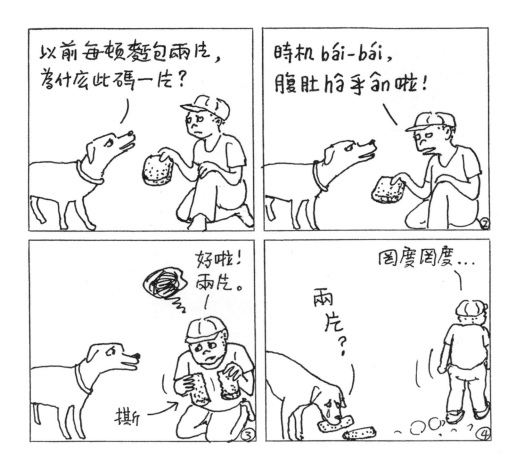

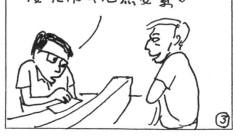

④ 犯勢顛倒hoān-sè tian-tò〔反而可能〕

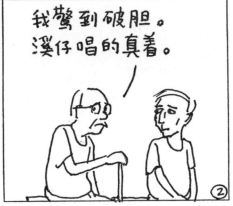

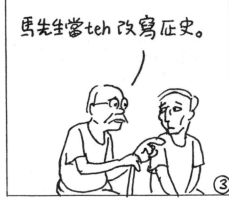

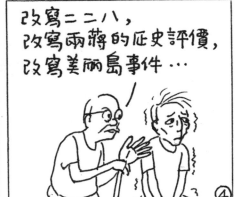

③ 當teh〔正在〕

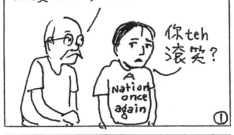

卡早中共教囝仔：愛國家、
愛毛主席、愛共產党。
無愛爸爸，無愛媽媽。

你teh
滾笑？

①

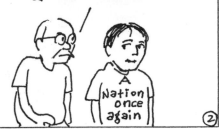

呣相信？
你看此碼的汎藍--ê，
只愛中国共產党，

②

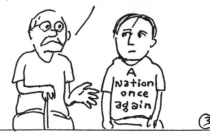

無愛西藏、法輪功，
無關心六四，無欲幫助
中国的自由民主人權…

③

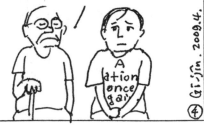

哎！無影 愛中国人民。
只有使人毛骨悚然的
中国国家偶像崇拜。

④

Gi-jin. 2009.4.

國共狼狽為奸
殘害中台人民

國家圖書館出版品預行編目資料

寶島南風／陳義仁 著.
- - 初版.- - 台北市：前衛, 2009.05
160 面；17×21公分. - -（陳義仁漫畫；5）

ISBN 978-957-801-617-0（平裝）

1. 漫畫

947.41 98006531

寶島南風

著　　　者　陳義仁

責任編輯　陳淑燕

美術編輯　宸遠彩藝

出 版 者　前衛出版社

　　　　　10468 台北市中山區農安街153號4F之3

　　　　　Tel：02-2586-5708　　Fax：02-2586-3758

　　　　　郵撥帳號：05625551

　　　　　e-mail：a4791@ms15.hinet.net

　　　　　http://www.avanguard.com.tw

出版總監　林文欽

法律顧問　南國春秋法律事務所林峰正律師

總 經 銷　紅螞蟻圖書有限公司

　　　　　台北市內湖舊宗路二段121巷28、32號4樓

　　　　　Tel：02-27953656　　Fax：02-27954100

出版日期　2009年5月初版一刷

定　　　價　新台幣200元